寫出

文字的韻味

詩詞老莊

硬筆字大師 李彧 —著

suncolor
三采文化

當古文詩詞遇上硬筆字
迸發出無與倫比的美麗

時光回到小學三年級那年，記憶中每到午休時分老師便叫我到走廊背誦唐詩，日積月累背了一些，也就不知不覺愛上了這些古老的詩句，沒想到日後竟真的從事語文教育的工作。

唐、宋距今數百年，唐詩中的佳作在兒童口中朗朗吟唱，從「舉頭望明月」到「春眠不覺曉」，從「曾經滄海難為水」到「輕舟已過萬重山」，這數不清的絕美詩句，該是多少文化的傳承……

誦讀著古時的經典文句，雖不能全然體會當年東坡寫下「但願人長久，千里共嬋娟」時的心境，對於李煜筆下「剪不斷，理還亂，是離愁」的箇中滋味，也只能暗自忖度，但一邊

抄寫著詞句，一邊聽著鄧麗君、王菲等歌手以此為詞演唱的歌曲，還是會有一股遙想過往的情懷與莫名的悸動！

寫字靜心，是一種個人專屬的享受！透過筆墨在紙上流洩，一字一句的感動烙印在心中，彷彿整個世界都平靜了下來。城市裡的喧囂、紅塵中的紛擾，瞬間盡化作塵埃，消逝無蹤。

手寫美字讓人感受到溫度的存在，而這溫度融在古文詩詞裡更是起了奇妙的變化！

後主的「問君能有幾多愁，恰似一江春水向東流。」、杜

甫的「烽火連三月，家書抵萬金。」……至今讀來依然動人。儘管世代變遷，那刻骨銘心的國仇家恨，仍舊歷久彌新。當你一個字一個字抄寫這些撼動心靈的文句，宛如穿越時空與古人對話。或許你會愛上李白望月思鄉的浪漫，或許會欣賞蘇軾懷才不遇的豁達，甚或是暫時放空與莊周一同夢裡化蝶去。有惆悵，有無奈，更有渾然忘我……

相較於唐宋詩詞，老莊顯得不那麼多愁善感，但理性的背後，字字句句都是箴言，提醒了我們看待現實困境的態度與圓融處世的智慧。文字雖不比聲音，能讓人立即接收訊息，但卻能藉由一筆一畫鑽進心坎裡。那筆尖不僅傳遞了騷人墨客宣洩的情感，更是一種惺惺相惜的感同身受。

本書精選了老莊、唐詩與宋詞等古典文學裡雋永的篇章，用硬筆書寫優美的範字，提供讀者於抄寫時能精確掌握最佳的字形結構，並挑選重點字加以說明，從而調整原有的書寫習慣，達到書寫美字的終極目標。

無論是楷書也好，行書也罷，抄寫出的不只是美字，更多的是文化的底蘊與深刻的情感。現在就讓我們提起筆，靜下心來寫古文詩詞，寫美字，讓心靈愈發沉靜美好吧！

李彧

A 每日十分鐘，靜心寫美字

❶ 精選古文
品味美句，感受古人一字一句的文字力量。

❷ 全文解釋
專家釋義，寫字同時更懂得文字涵義。

❸ 重點字解說
3 步驟掌握字體結構，手把手教學寫出有靈性的字。

❺

❷ 全文解釋

國家因為戰爭而破碎，只有山河依舊。春天來了，人煙稀少的長安城裡草木茂密。感傷時局戰亂，不禁淚流四濺。突然的鳥鳴山聲，讓因戰亂而離散的人更加驚恐。連綿的戰火已經延續了多時，家書因戰火而難以傳遞。一封抵得上萬兩黃金。對於國家時局的擔憂，使得頭髮越來越白也越稀疏，簡直更不能插髮簪了。

❶

🌸 **春望**

國破山河在，城春草木深。感時花濺淚，恨別鳥驚心。烽火連三月，家書抵萬金。白頭搔更短，渾欲不勝簪。

杜甫

❸ 重點字解說

萬
❶「艹」應寫得左低右高，產生斜勢。
❷中間「田」寫得上寬下穿。
❸「内」略大，亦寫得上寬下穿。

驚
❶「敬」的橫折鈎不宜寫太大，「攵」的捺畫不宜太長。
❷「馬」的橫折鈎為主筆向下伸展，故四點應寫得稍微偏上。

城
❶「土」不可寫得太寬，以利斜畫伸展。
❷「成」的橫畫短而斜，橫折鈎不宜太大，斜鈎上的撇畫應寫得高一些，以凸顯斜鈎的伸展。

❹
萬 萬 萬
驚 驚 驚
城 城 城

❹ 重點字練習
用「斜十字格」、「起筆定位點」、「字走八分滿」的概念，教你掌握下筆正確位置與字形結構，照著寫就能越寫越好看！

斜十字格 改變傳統九宮格橫線水平的設計，擺脫呆板方正的字形。

起筆定位點 幫助掌握字形結構，同時訓練下筆定位的習慣，對書寫時的整齊度很有幫助。

字走八分滿 字在格中應保持適當的大小，以八分滿最能保有留白之美。

❺ 全文臨摹
臨摹、自寫，讓自己心靈沉澱，練字靜心也練心。

B 收錄全書重點字臨摹練習

靜靜寫、慢慢練，寫出你專屬的風格。

❶ 重點字臨摹練習

全書 134 個重點字，用「斜十字格」、「起筆定位點」、「字走八分滿」概念，再次加強練習。

C 特別設計！硬筆專用彩紋作品紙：紙上美字練習彩帖

● 4 款風格設計：古韻、典雅、圖紋、簡約，為你的字跡呈現不同的風情。

● 12 張空白淺格：12 張不同彩帖設計，方便對齊書寫，寫出絕美好字。

● 4 張臨摹練習：舒服的灰色淺字，跟著大師的筆畫寫美字，成就感滿分。

● 2 張特殊黑卡：全黑特殊紙，用金、銀、白中性筆寫出典雅味。

特色

1. 貼心的字格設計，讓你書寫不疲勞！
2. 嚴選硬筆專用紙張，不費力、滑順好書寫！
3. 騎馬釘裝訂，180 度攤平、練字更順手！
4. 專業比賽作品紙、寫友作品交換、裱框收藏／贈送都適宜！

● 臨摹

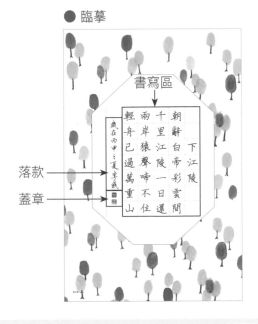

書寫區

落款 →
蓋章 →

● 空白

● 黑卡

Part 1

正確執筆與坐姿

一 正確的執筆方式

執筆方式錯誤會導致坐姿不良，進而影響書寫的效能，其中有幾處關鍵點必須留意：

point 1

三指抓握要點

拇指與食指的指腹分別從左、右兩側抓握筆桿，中指第一節指腹左側置於筆桿下方，三指的位置距離筆尖約3公分左右。要注意拇指與食指不宜碰觸或交疊，以免影響運筆時的活動範圍。

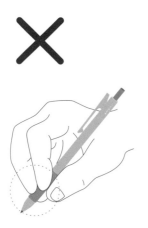

三指的位置距離筆尖約3公分左右。

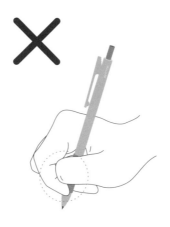

拇指與食指交疊，
影響運筆時的活動範圍。

中指位置錯誤。

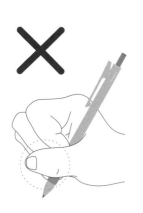

拇指壓住食指，影響活動範圍。

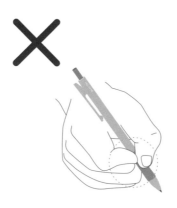

食指向內凹陷，用力過重。

指實掌虛

無名指與小指自然併攏在中指下方，與掌心保持距離，不宜緊握。

無名指與小指緊貼掌心。

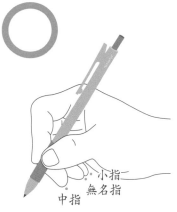

無名指與小指自然併攏在中指下方。

中指　無名指　小指

筆桿斜靠點

筆桿斜靠在食指連接手掌的關節處附近，依個人習慣不同或筆的性質不同，或前面一點，或後面一點，對運筆影響不大。但筆尖必須如圖指向左前方，較能流暢書寫。

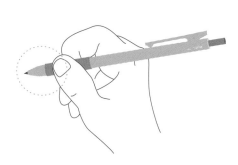

筆尖沒有指向左前方。

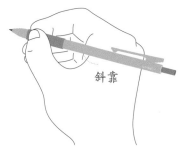

斜靠

筆桿斜靠在食指連接手掌的關節處附近。

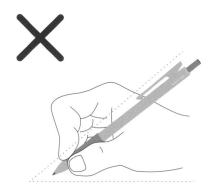

筆桿貼近虎口下方，筆桿與紙面之傾斜角較小，阻礙視線。

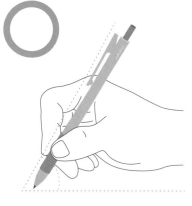

筆桿與紙面之傾斜角約 45 度至 60 度。

良好的坐姿要以輕鬆自然為原則，但須留意以下幾點：

上半身位置

身體微向前傾，頭部不宜過度歪斜，眼睛距離紙面約20～30公分。

兩手前臂自然置於桌面，手肘靠近身體且略低於手腕，必要時應調整座椅的高低。

正面

20～30公分

左右小臂平放桌上，左手按住簿本，右手執筆，雙臂不要夾太緊，保持適當距離，書寫時才能靈活、輕鬆。頭要端正，稍微前傾，眼睛距離紙面約20～30公分，不可歪向一邊，或下巴緊靠桌面。

掌心的方向

拇指與手掌連接的那塊肌肉不宜緊貼桌面，手掌須豎起，使掌心朝向左方。拇指的關節才不會擋住書寫點，而導致坐姿歪斜。

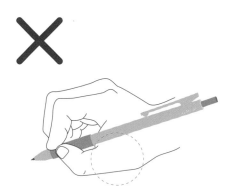

這一塊肌肉要離開桌面，手掌要豎起。

這一塊肌肉沒有豎起。

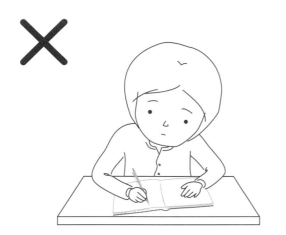

眼睛離紙面太近，頭也歪向一邊，會造成脊椎不舒服，容易疲勞，影響書寫的效果。

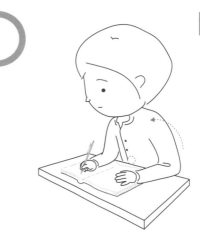

身體不要緊壓桌沿，離桌沿約一個拳頭的距離。
上半身稍微前傾，眼睛距離紙面約 20 ～ 30 公分。

point 3

腿部位置

雙腳自然彎曲，不宜翹腳或歪斜，以免影響身體的平衡。

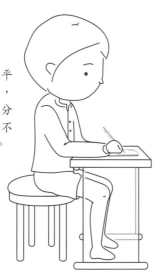

雙腳要自然平放於地面上，不可翹起或分得太開，也不要疊在一起。

point 2

書寫位置

書寫最佳位置約在視線中間偏右的地方，然書寫過程不可能一直移動紙張，因此頭與手在合理的範圍內會略有移位，只要保持基本坐姿端正即可，不必過於拘泥。

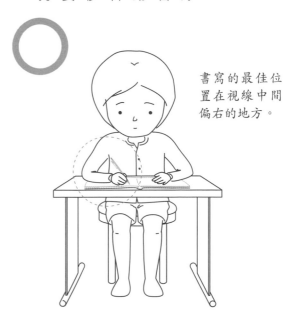

書寫的最佳位置在視線中間偏右的地方。

硬筆的特色與練字的選擇

◎硬筆的特性

　　硬筆家族依據線條寫出方式可分成出水性硬筆與磨損性硬筆兩大類。出水性硬筆是指利用墨水寫出線條的書寫工具，如鋼筆、中性筆、原子筆等；磨損性硬筆則是指磨損自身材質寫出線條的書寫工具，如鉛筆、粉筆、蠟筆等。因書寫時的摩擦力不同，控制的難易度也不同。

出水性硬筆

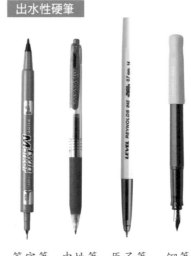

簽字筆　中性筆　原子筆　鋼筆

◎練字的選擇

　　一般而言，磨損性硬筆的摩擦力較大，運筆上較易控制，筆畫粗細會隨著磨損角度與用力大小而明顯改變，較能表現筆畫的美感。鉛筆就很適合初學者用來練字，因為摩擦力較大、不易打滑，能較容易掌握筆畫的位置與長短，建議可用 2B ～ 4B 的製圖鉛筆來練習。

　　而生活常用的出水性硬筆，如原子筆或中性筆，墨水多為油性或介於油性與水性之間的類油性墨水，在一般的紙張上不易有暈染的問題，亦可作為改善書寫習慣的工具。

磨損性硬筆

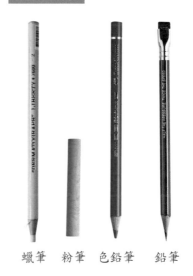

蠟筆　粉筆　色鉛筆　鉛筆

　　鋼筆為水性墨水，在不耐水的紙張上書寫時容易暈墨，其線條雖有較佳的表現力，但不建議初學者使用。

　　本書以 0.7mm 中性筆書寫範字，乃取其書寫便利，字跡清晰又有較佳書寫品質之優點，同時亦具有一定程度的美感表現力，希望能提供讀者練字時的參考。

　　開始練字時，可以在紙張下面墊個軟墊，書寫時就能將筆畫的輕重處理得更好。當然，若沒有軟墊，也可以墊幾張紙，同樣能達到很好的書寫效果。

Part 2

掌握練字基本功
寫字好輕鬆

一‧了解運筆的方式
二‧基本的八種筆法
三‧硬筆楷書的結構要點

❶ 提按（力度）

所謂力度，是指筆畫的提按，下筆力量相對輕為「提」，下筆力量相對重則為「按」，輕重交替運用就能產生粗細與方圓變化，運筆輕提能使筆畫細而圓轉，重按則能使筆畫粗而方折。因為硬筆寫出的線條粗細變化不大，對於初學者而言，控制筆畫的輕重並不容易，一般都會過於用力。剛開始可選用較粗的筆練習畫線，行筆過程可一小段輕提筆運行，接著一小段稍微重按運行，體會提按運筆的粗細變化。經常練習後，便可轉換自如，使筆畫充滿韌性與生命力。

無提按

有提按

❷ 弧度

弧度則是指筆畫彎曲的程度，藉此讓線條呈現柔和之感，以免整個字看起來僵硬呆板。硬筆字的筆畫線條短，彎曲的變化相當細微，要表現較佳的弧度，運筆時應該使手部的肌肉放鬆，才能寫出自然流暢的線條。

無弧度

有弧度

③ 速度

速度則是利用行筆的快慢變化，造成筆畫的流暢感，能使筆畫看起來較為挺拔有力。若行筆的速度太慢，往往會使筆畫顯得遲滯軟弱，甚至會出現不斷抖動的鋸齒狀線條，還有可能因為行筆停滯造成暈墨的慘狀呢！如果使用出水性硬筆，

無速度

有速度

第二步　基本的八種筆法

簡單了解運筆的方式後，下面八種基本筆畫介紹與書寫要領，將以圖解說明的方式，讓您一目了然。

❶ 點

點有各種形態，比起其他筆畫相對短小，書寫時要注意點的方向、弧度與輕重的變化。

若是與其他點畫搭配出現的時候，也要能使筆畫在空中連貫映帶。

左點

右點

志　令

字口

指字的開口，起筆時由左上方向右下方輕輕頓筆，再開始行筆。要注意頓筆不可過大，以免產生太大的字口，造成筆畫怪異的折角。

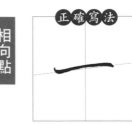

相背點

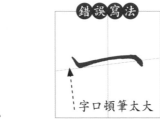

相向點

正確寫法
一

錯誤寫法
一
字口頓筆太大

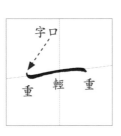
與　火

❷ 橫

橫畫有長短之分，在字中出現的頻率很高，要注意由左向右的傾斜角度與弧度，應避免寫成水平的線條。長橫與短橫收筆方式相同，但長橫起筆有字口，短橫則大多無字口。

短橫
斜上
輕　重

長橫
字口
重　輕　重

★特別注意★
短橫有時寫得非常短，又被稱為橫點。

而　若

當字中出現兩橫畫時，上橫要寫成「仰橫」，下橫要寫成「俯橫」。

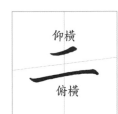

俯橫

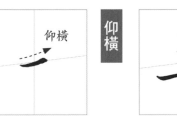

仰橫

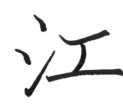

俯橫
仰橫

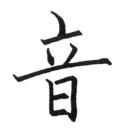

望 音 江

③ 豎

豎畫的形態分「垂露豎」與「懸針豎」兩種。兩者起筆方式相同，都有字口，收筆則有別。垂露豎收筆要頓筆回鋒，懸針豎則提筆出鋒。豎畫一般寫得較長，只有垂露豎會寫成短豎。

回鋒

指筆畫寫到末端，將筆尖輕壓，並往反方向彈回，使末端形成稍重的頓筆。如左點、右點與橫畫的收筆。

出鋒

指筆畫寫到末端，筆尖直接上提，離開紙面，形成尖尾。如懸針豎、撇與捺。

垂露豎

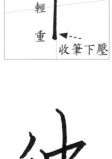

字口
重
輕
重
收筆下壓

彼

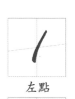
懸針豎

左點

撇

右點

捺

橫畫

弧度，使字的結構看起來更緊實。

當字中出現兩豎畫時，可以一左一右向內稍微彎曲，形成

向背豎

懸針豎

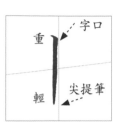

字口

重

輕

尖提筆

❹ 撇

撇畫分成「斜撇」、「豎撇」、「短撇」與「平撇」等四種。起筆有字口，但長度、角度與弧度則不同，收筆要尖。斜撇與豎撇寫得較長，有一定的弧度，能產生裝飾作用，增加字的美感；短撇與平撇則寫得較短平，常與橫畫搭配出現，要寫得短而尖。

斜撇

字口

重

輕

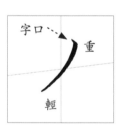

豎撇

字口

重

輕

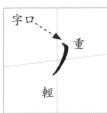

短撇 — 字口 → 重 / 輕

平撇 — 字口 → 重 / 輕

勿　香

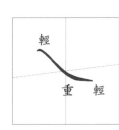

斜捺 — 輕 / 重 / 輕

平捺 — 輕 / 重 / 輕

春　過

❺ 捺

捺畫同樣具有強烈的裝飾作用，要寫得長而波折。因為書寫角度不同，可以分成「平捺」與「斜捺」兩種。起筆向右下方行，由輕而重，到適當長度後輕頓，再向右方出鋒提收，尾端要尖。

❻ 挑

挑畫的寫法與短撇相似，只是行筆方向相反。起筆有字口，向右上方行筆，快速提收，收筆要尖。

收筆快提

輕

重

字口

風 竭

折畫大多由橫畫與豎畫組成，可分成「橫折」與「豎折」。在轉換方向時稍微頓筆下壓，產生方折後再繼續行筆。但要注意不可頓筆太大，以免顯得怪異，同時也會失去筆畫的堅挺效果。

橫折

原地輕輕下壓

原地輕輕下壓

國 面

豎折

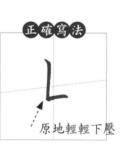

正確寫法

原地輕輕下壓

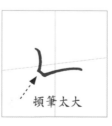

錯誤寫法

頓筆太大

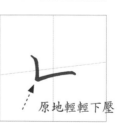

原地輕輕下壓

頓筆太大

西 離

鉤的形態很多，常見的有「橫鉤」、「豎鉤」、「豎曲鉤」、「斜鉤」、「臥鉤」等，在鉤出之前要輕輕頓筆，再快速鉤出。特別要注意鉤出的角度，同時做到短而尖。

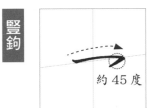

約 45 度

字口

約 45 度

折角小於90度

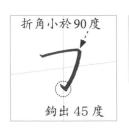

鉤出 45 度

折角約90度

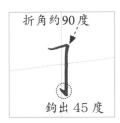

鉤出 45 度

用　易　水　守

起筆有字口

輕輕提筆　向上鉤出

起筆有字口

重

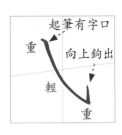

輕

向上鉤出

重

向左上方鉤出

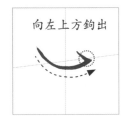

心　成　也

歷代書法家們對於如何寫好字的結構，有許多論述，留下了不少書法的理論。但許多關於楷書結構上的說明，過於抽象而難以理解，甚至有些組字的法則並不適用於硬筆書法上，因此就硬筆楷書的結構要點簡單列出五項，如果在一個字中能掌握這些要點，那麼寫出來的字一定就不會難看了。

❶ 筆畫空間要分布均勻

這是最基本的楷書結構要點，在書法上稱為「均間」，也就是字中的筆畫切割出來的空間，在視覺上看起來要均勻。這就要訓練自己的眼睛，能目測每個筆畫間的距離。

點畫均間

燕

湖

橫畫均間

事

蛙

豎畫均間

則

舞

撇畫均間

彩

物

22

❷ 主要筆畫要明顯伸展

這個要點非常重要，但也是一般人在書寫上最欠缺的組字觀念。當我們長時間受到標楷字結構方正的影響，容易養成字形趨於整齊的寫字習慣，導致筆畫的安排沒有長短、主次之分，無法寫出具有美感的字。所謂主要筆畫就是一個字中寫得相對較長的筆畫，簡單稱之為主筆（或稱為主畫），而字中相對短的次要筆畫就稱為次筆。除了少數如「曰」、「自」等字沒有明顯可伸展的主筆外，大多數的字都會有主筆。

如果一個字是一部偶像劇，那麼主筆在字中的角色就好比是劇中的主角，必須要個性鮮明，最好還能又帥又美。而主角以外的角色則擔任襯托主角的重責大任，在整齣劇中怎麼樣也不能搶了主角的鋒芒，因此要將主、配角巧妙安排，才能成就整部劇的質感。寫字也是如此，若能掌握字中主筆與次筆的變化，則寫出來的字就會特別優美，特別吸引人。

主要筆畫的伸展有一個基本原則，就是同一個方向只能有一個伸長的主筆，其他同方向的筆畫要相對縮短，這樣才能凸顯主筆的長度，而表現出字形的千變萬化。下面用一個簡單的圖示加以說明：

字中一個主筆的示意圖

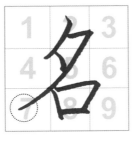

「名」字有主筆橫撇向左下方伸展，因此1、4這些區塊的筆畫要相對收斂。

上寬下窄

接筆要稍微伸出

特別注意

口形的字沒有明顯的主筆可以伸展，只有在接筆的地方稍微伸出，以增加字的美感。因為國字中有許多帶有口形的字，因此若能掌握其上寬下窄的造形，就能大大減少結構方正呆板的情形。

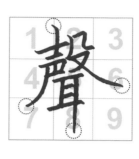

「聲」字有四個明顯的主筆。左方為撇，右方為捺，上方為短豎，下方則為長豎。

那麼，要如何檢視寫出來的字有沒有主筆呢？最簡單的方法，就是將字的外圍輪廓線畫出來，如果是多邊形，表示這個字的主筆已有伸展；相反的，如果是接近方形，則這個字應該就沒有主筆，或是寫得不夠明顯。寫字時若能經常思考主筆的伸展位置，相信書寫的能力將大為精進。

③ 導正橫平豎直的觀念

橫畫寫得水平，豎畫寫得垂直，是大多數人普遍存在的寫字觀念。然而，這種觀念卻是大錯特錯。我們從古代優美的楷書作品中所見到的字，橫畫多有左低右高的傾斜之勢，而豎畫也經常是有些傾斜角度的。尤其橫畫的斜勢能使整個字看起來有動感，有精神。

正確的橫平豎直觀念
橫平：指的是橫畫應求平穩。
豎直：指的是豎畫要求直挺。
除了一個字的正中間只有單一豎畫才必須寫得垂直外，大多數的豎畫都稍有角度變化，以避免結構呆板。

橫平

橫畫應寫得平穩，而不是寫成水平線。橫畫多有左低右高的傾斜之勢。

古代楷書示範對照

字：歐陽詢

豎畫應寫得直挺，而大多不是寫成垂直線。豎畫也經常是有些傾斜角度的。

而 則 斯

古代楷書示範對照

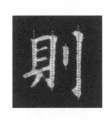

而 則 斯

特別注意

一個字的正中間只有單一豎畫才必須寫得垂直。

古代楷書示範對照

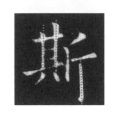

不 事

華

❹ 合體字要避讓與穿插

國字中絕大多數都是合體字，也就是兩個以上的部件組成的字，如「林」、「城」、「惑」、「薩」等字都是。這些字在組合時要注意調整各部件中某些筆畫的長短或角度，也就是毛筆書法上所稱的「避讓」。因為有避讓出來的空間，才能使其他部件的筆畫適當「穿插」，讓整個字的結構變得更緊密。

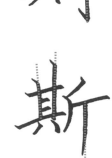

惑 穿插 避讓

「惑」字的挑畫是避讓，撇畫則是穿插。

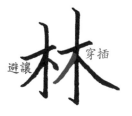

林 穿插 避讓

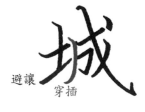

城 穿插 避讓

「林」字左方「木」的捺畫改成點、「城」字左方「土」的橫畫改成挑畫皆是避讓，右方的撇畫是穿插。

一個字的筆畫按照筆順行進，要讓字的感覺看起來流暢靈巧，必須使兩個筆畫之間在空中行筆時，筆意互相連貫。

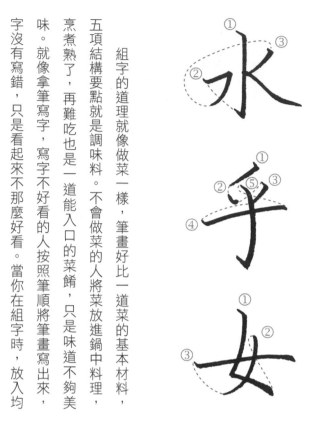

組字的道理就像做菜一樣，筆畫好比一道菜的基本材料，五項結構要點就是調味料。不會做菜的人將菜放進鍋中料理，烹煮熟了，再難吃也是一道能入口的菜餚，只是味道不夠美味。就像拿筆寫字，寫字不好看的人按照筆順將筆畫寫出來，字沒有寫錯，只是看起來不那麼好看。當你在組字時，放入均間的條件，就像菜裡放了點鹽，有基本能下飯的味道。若再適當的放入主筆、斜勢與避讓穿插的結構原則，甚至還能讓筆勢連貫，就像加入一些醋、糖或辣椒之類去調味，配合適當的火候，那肯定能做出色香味俱全的料理。一個字中若能同時掌握較多的結構原則，那麼幾乎所有的字都能寫得非常優美了。

Part 3

唐詩美字

- ■ 全文解釋
- ■ 重點字解說
- ■ 臨摹練習

静夜思

李白

床前明月光，
疑似地上霜。
舉頭望明月，
低頭思故鄉。

明亮的月光照在床前地板上，好像地上結了一層的霜。如此皎潔的月色，讓我不禁抬起頭看著這輪明月，但看到月亮的圓滿，卻讓我想起遠方的故鄉。

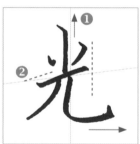

❶ 短豎寫在中間偏左的位置，以便豎曲鉤有更多空間伸展。

❷ 橫畫斜向右上方，不可寫得太長，以免影響豎曲鉤的伸展。

❶「雨」的橫折鉤改成橫鉤，向右方伸展，鉤出要短小，以免影響點的空間。

❷「木」的橫畫向左伸展，與橫鉤產生平衡。

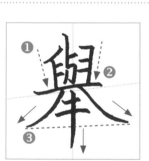

❶「臼」的兩短豎向內斜，形成上寬下窄之形，且不宜寫得太寬。

❷ 中間橫畫稍斜，且不可寫太長。

❸ 撇低捺高，創造斜勢。

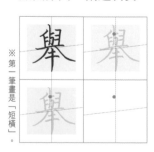

※第一筆畫是「短橫」。

28

床前明月光，疑似地上霜舉頭望

明月，低頭思故鄉。

黃鶴樓送孟浩然之廣陵
李白

故人西辭黃鶴樓，
煙花三月下揚州。
孤帆遠影碧空盡，
唯見長江天際流。

全文解釋

與老朋友在黃鶴樓道別，在這柳絮如煙、繁花似錦的三月去揚州遠遊。

友人的孤船帆影漸漸地遠去，消失在碧空的盡頭，只看見一線長江，向邈遠的天際奔流。

重點字解說

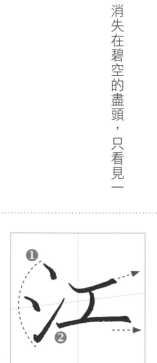

❶ 三點水的第一點與第三筆挑畫宜上下對齊，第二點偏左，寫成一弧形線。
❷ 挑畫應向右上方挑出，達到避讓的目的，以便「工」能適當穿插。

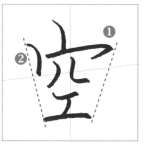

❶ 橫鉤為主筆，寫成上寬下窄。
❷ 第二畫寫成彎曲的「短豎點」。

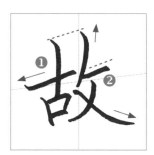

❶ 橫畫、撇畫與捺畫分別向三個方向伸展。
❷「攵」的橫畫要斜而短，捺與撇交叉於撇畫中偏上的位置，夾出的空間不可太大。

故人西辭黃鶴樓，煙花三月下揚州。孤帆遠影碧空盡，唯見長江天際流。

下江陵（早發白帝城）　李白

朝辭白帝彩雲間，

千里江陵一日還。

兩岸猿聲啼不住，

輕舟已過萬重山。

全文解釋

在清晨雲霧還籠罩著白帝城的時候，我就要離開這裡踏上歸程。明明是遠在千里之外的江陵，卻在一天之內就已經到達。

兩岸猿猴的啼聲還迴盪在耳邊時，輕快的小船已駛過連綿不絕的萬重山巒。

重點字解說

❶「咼」的下方應稍微向內斜，並保持均間。

❷「辶」的捺畫應伸展，並與「咼」保持適當的距離。

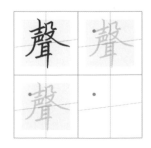

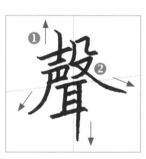

❶「士」與「耳」的豎畫分別向上下伸展，撇與捺向左右伸展，撇低捺高。

❷「又」的撇畫不可寫得太長，以免影響「耳」的空間。

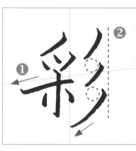

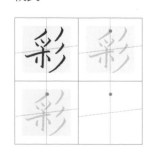

❶「木」的橫畫向左伸展，並有斜勢。

❷「彡」的三撇起筆位置上下對齊，約呈一垂直線；三撇保持均間，最後一撇較長。

明月幾時有　把酒問青天　不知天上宮闕　今夕是何年　我欲乘風歸去　又恐瓊樓玉宇　高處不勝寒　起舞弄清影　何似在人間

轉朱閣　低綺戶　照無眠　不應有恨　何事長向別時圓　人有悲歡離合　月有陰晴圓缺　此事古難全　但願人長久　千里共嬋娟

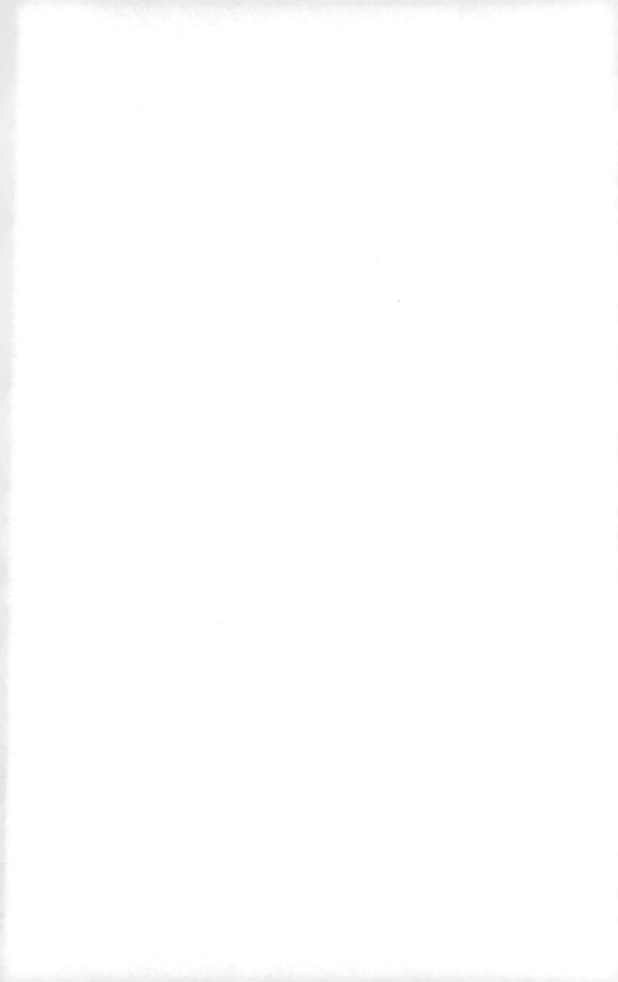

一剪梅

紅藕香殘玉簟秋，輕解羅裳，獨上蘭舟。
雲中誰寄錦書來？雁字回時，月滿西樓。
花自飄零水自流，一種相思，兩處閒愁。
此情無計可消除，才下眉頭，卻上心頭。

重山。

還兩岸猿聲啼不住，輕舟已過萬

朝辭白帝彩雲間，千里江陵一日

重山。

還兩岸猿聲啼不住，輕舟已過萬

朝辭白帝彩雲間，千里江陵一日

朱雀橋邊野草花，
烏衣巷口夕陽斜。
舊時王謝堂前燕，
飛入尋常百姓家。

全文解釋

朱雀橋邊一些野草開花，烏衣巷口唯有夕陽斜掛。
當年棲住在王導、謝安等顯要家族簷下的燕子，如今已飛進尋常百姓家中。

重點字解說

❶「言」的第一筆橫畫向左方伸展，三橫略斜向右上方。
❷「身」要瘦長，撇畫收斂。
❸「寸」橫畫向右方伸展，點略偏上。

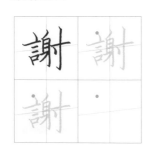

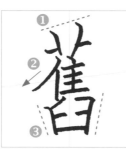

❶「卄」寫得左低右高，產生斜勢。
❷「隹」的撇畫為主筆，豎畫不宜伸長，並應縮小橫畫的間距。
❸「臼」要寫得上寬下窄。

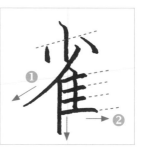

❶ 兩點左低右高，撇畫伸展。
❷ 下方豎畫應伸展，四橫的角度呈放射狀排列，最後一橫向右伸展。

姓家。

斜。舊時王謝堂前燕，飛入尋常百

朱雀橋邊野草花，烏衣巷口夕陽

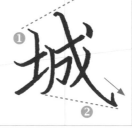

國破山河在，城春草木深。
感時花濺淚，恨別鳥驚心。
烽火連三月，家書抵萬金。
白頭搔更短，渾欲不勝簪。

全文解釋

國家因為戰爭而破碎，只有山河依舊；春天來了，人煙稀少的長安城裡草木茂密。感傷時局戰亂，不禁涕淚四濺，突然的鳥鳴叫聲，讓因戰亂而離散的人更加驚恐。連綿的戰火已經延續了多時，家書因戰火而難以傳遞，一封抵得上萬兩黃金。對於國家時局的擔憂，使得頭髮越來越白也越稀疏，簡直要不能插髮簪了。

重點字解說

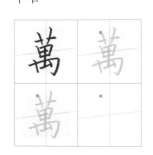

❶「艹」應寫得左低右高，產生斜勢。
❷ 中間「田」應寫得上寬下窄。
❸「内」略大，亦寫得上寬下窄。

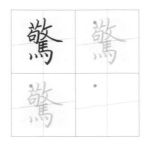

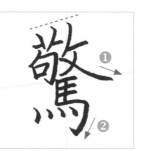

❶「敬」的橫折鉤不宜寫太大，「夊」的捺畫伸展，而撇畫不宜太長。
❷「馬」的橫折鉤為主筆向下伸展，故四點應寫得稍微偏上。

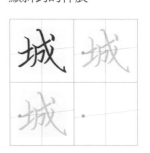

❶「土」不可寫得太寬，以利斜鉤伸展。
❷「成」的橫畫短而斜，橫折鉤不宜太大，斜鉤上的撇畫應寫得高一些，以凸顯斜鉤的伸展。

國破山河在，城春草木深。感時花濺

淚，恨別鳥驚心。烽火連三月，家書抵

萬金。白頭搔更短，渾欲不勝簪。

賦得古原草送別　白居易

離離原上草，一歲一枯榮。
野火燒不盡，春風吹又生。
遠芳侵古道，晴翠接荒城。
又送王孫去，萋萋滿別情。

全文解釋

古原上長滿了繁茂的野草，每年依序枯萎和繁盛。野火無法燒盡這些野草，春風一來野草恢復了生命。古道上瀰漫著野花盛開的芳香，青翠的綠草連接到荒蕪的舊城。在這個季節又要送你遠行，路邊茂盛的野草就像是飽含離別之情。

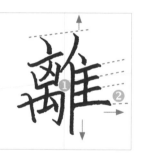

離
❶「离」的橫折鉤收斂，讓出空間。
❷「隹」的撇畫與豎畫上下伸展，橫畫間距縮小，並呈放射狀排列，最後一橫向右伸展。

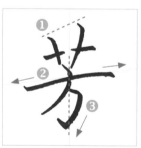

芳
❶「艹」應寫得左低右高，產生斜勢。
❷ 長橫為主筆，向左右伸展。
❸ 橫折鉤向下伸展，鉤出的位置應對齊上方的點。

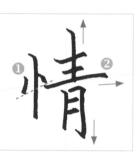

情
❶「忄」的兩點在垂露豎中段偏上的位置，左低右高，右點與垂露豎相連。
❷ 字形左短右長，「青」的豎畫與橫折鉤分別向上下伸展，長橫向右伸展。

離離原上草，一歲一枯榮。野火燒不

盡，春風吹又生。遠芳侵古道，晴翠接

荒城。又送王孫去，萋萋滿別情。

離思

五首·其四 元稹

曾經滄海難為水，

除卻巫山不是雲。

取次花叢懶回顧，

半緣修道半緣君。

看過大海的廣闊無邊，就不會將一般河湖的邊際放在眼裡，經歷過巫山秀麗的雲雨變化，也不會被其他的雲彩所吸引。任意走過繁花盛開的花叢，沒有意願停留腳步仔細欣賞，有一半是因為投身修行，不再喜歡這些情愛，另一半是因為你的緣故。

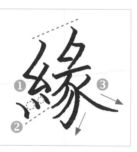

① 「糸」的撇挑不宜寫得太大。

② 下方三點由大到小斜上均間排列。

③ 右半部彎鉤與捺畫是主筆，向下方與右方伸展。

① 上半部橫畫均間排列，且間距縮短，僅伸展一筆長橫。

② 下方豎畫伸展，「又」的捺畫改為長頓點。

① 「氵」呈弧形排列，第二點偏左，第三筆挑的角度略大，不宜挑得太平。

② 「每」的橫畫呈放射狀排列，橫折鉤略斜，表現活潑的姿態。

曾經滄海難為水，除卻巫山不是雲。取次花叢懶回顧，半緣修道半緣君。

清明

杜牧

清明時節雨紛紛，
路上行人欲斷魂。
借問酒家何處有？
牧童遙指杏花村。

全文解釋

清明節的時候，細雨下不停，因為無法回家掃墓探視家人，加上這樣濕雨天氣，讓自己的心情更加悲痛。想要借酒消愁，問了一旁的牧童哪裡才有酒家，他指了指遠處的杏花村。

重點字解說

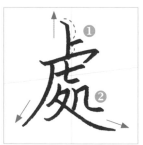

① 「虍」的豎畫與撇畫為主筆伸展，橫鉤斜上，且不宜寫得太長，以利捺畫伸展。

② 中間部件應縮短間距，以利捺畫伸展。

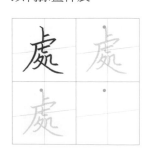

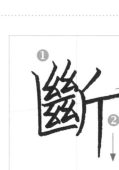

① 字形左高右低。

② 左半部筆畫多，應留意縮短均間的距離；右半部筆畫少，則明顯伸展主筆。

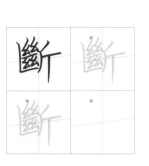

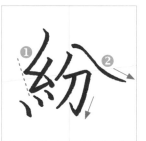

① 「糸」的撇點與撇挑的折點相連為斜線，下方第一點在折點的左方。

② 「分」的捺畫與橫折鉤為主筆，應清楚伸展。

清明時節雨紛紛，路上行人欲斷魂。借問酒家何處有，牧童遙指杏花村。

秋夕　杜牧

銀燭秋光冷畫屏，
輕羅小扇撲流螢。
天階夜色涼如水，
臥看牽牛織女星。

全文解釋

在初秋的夜晚，在銀白蠟燭與皎白的月光照耀下，讓裝飾華麗的屏風，看來帶有幽冷的寒意。她拿著薄布製的小扇子，輕撲拍打四處飛動的螢火蟲。

時候越來越晚，空氣也越來越像水一樣清涼，她就斜躺在台階上，凝望著天上的星辰，遙想牛郎與織女的愛情故事。

重點字解說

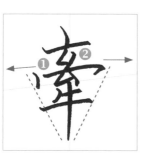

❶「宀」為主筆，向左右伸展，因此「宀」與「牛」的橫畫應縮短。

❷「幺」的第二筆撇挑的撇應寫得長一些，以便「宀」從中穿過。

❶「宀」為主筆，向左右伸展，因此兩個火應寫得緊密，左低右高。

❷「虫」的長度與「火」的長度相當，其「口形」應寫得上寬下窄。

❶ 左半部「火」的位置稍高，以利橫折鉤的伸展，其三點約聚在撇畫中間的位置。

❷「虫」不宜寫得太大，以凸顯主筆橫折鉤。

銀燭秋光冷畫屏，輕羅小扇撲流螢。天階夜色涼如水，臥看牽牛織女星。

春曉　孟浩然

春眠不覺曉，
處處聞啼鳥。
夜來風雨聲，
花落知多少？

【全文解釋】

春天舒服的氣候，讓人不知道天已破曉該起床，只聽到鳥叫聲圍繞在耳邊。

昨天夜裡風聲雨聲一直不斷，那嬌美的春花不知被吹落了多少？

重點字解說

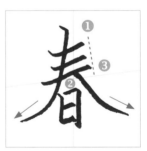

春

① 三橫宜短，讓撇捺伸展。

② 撇捺不可相連，以便下方部件有足夠空間。

③ 三橫斜向右上方，同時撇低捺高，互相配合，保持重心平衡。

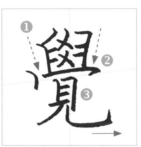

覺

① 上半部「臼」的兩短豎向內斜，且不宜寫得太寬。

② 中間「冖」亦不宜寫得太寬，以利豎曲鉤伸展。

③ 全字筆畫較多，應縮小筆畫間距。

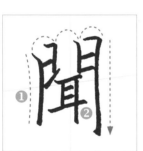

聞

①「門」的兩豎宜稍微向內彎曲，形成相背之勢。其造形為左短右長的梯形。

②「耳」不宜寫得太大、太低，以利主筆橫折鉤伸展。

春眠不覺曉，處處聞啼鳥。夜來風

春眠不覺曉，處處聞啼鳥。夜來風

雨聲，花落知多少？

雨聲，花落知多少？

山居秋暝

王維

空山新雨後，天氣晚來秋。
明月松間照，清泉石上流。
竹喧歸浣女，蓮動下漁舟。
隨意春芳歇，王孫自可留。

全文解釋

沒有人聲喧囂的山中，下了一場雨而使空氣更加清新，夜晚的氣溫偏涼可以感覺已到初秋時分。明亮的月光從松樹間的縫隙灑下，清澈的泉水淌流在山石。

竹林裡傳來喧鬧聲，原來是洗好衣服的衣姑娘們正要回家；蓮葉發生擠動的聲響，原來是捕魚的小漁舟歸來。雖然春天美麗的風景已經消失，但秋天山中的景色已足夠讓我留戀。

重點字解說

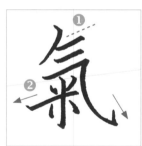

❶ 上方橫畫宜有斜勢，以便「乀」伸展與之平衡。
❷ 「米」的橫畫可略向左方伸展，四點互相呼應。

❶ 字形上窄下寬，「灬」為主筆，均間分布。
❷ 「灬」中間兩點稍小，右點最大，下緣呈一弧線。

❶ 撇頓點與撇畫的下緣約略齊平，且間距不宜太大，以免中宮鬆弛。
❷ 長橫向左右明顯伸展，略有弧度。

48

漁舟隨意春芳歇，王孫自可留。

照清泉石上流。竹喧歸浣女，蓮動下

空山新雨後，天氣晚來秋。明月松間

相思

王維

紅豆生南國，
春來發幾枝。
願君多採擷，
此物最相思。

全文解释

鮮紅渾圓的紅豆，生長在陽光明媚的南方，春暖花開的季節，不知又生出多少？希望你多多採集這些紅豆，因為紅豆代表最深的相思之意。

重點字解說

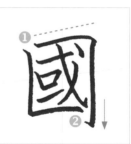

❶「口」的左上方有缺口，且右下帶鉤，使字形不會顯得呆板。

❷ 內部筆畫宜保持均間，左下方橫與豎應相連，以免顯得鬆散。

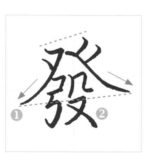

❶「癶」的橫撇較低，捺畫較高，以形成斜勢。

❷「又」的捺畫應改為點，以利「癶」的捺畫伸展。

❶ 上方為「曰」，橫畫不宜與豎畫相連。

❷ 長橫略偏左，以利捺畫伸展。

❸ 下方垂露豎應伸展。

50

採擷，此物最相思。

紅豆生南國，春來發幾枝。願君多

暮秋獨遊曲江　李商隱

荷葉生時春恨生，
荷葉枯時秋恨成。
深知身在情長在，
悵望江頭江水聲。

全文解釋

春天荷葉初生時，偶然遇見你。此時離愁已經隱隱而生。在秋天荷葉枯黃時，你我將要分離，就要面對深濃的愁思深深的知道，這份情將永遠與自己同在，在悵惘中，只能獨自站立江頭，傾聽那永不休止的流水聲。

重點字解說

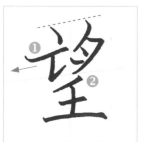

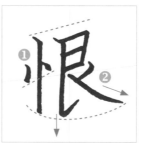

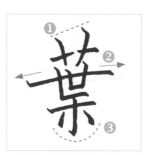

❶「亡」的橫畫向左伸展，右上方橫撇不宜寫得太長，以免影響下方部件的空間。

❷下方的撇宜平，上下部件不可過於分開。

❶「忄」的兩點在垂露豎中段偏上的位置，左低右高，右點與垂露豎相連。

❷「艮」的豎挑向下伸展，捺畫不宜寫得太低。

❶「艹」應寫得左低右高，產生斜勢。

❷「世」的長橫為主筆，向左右伸展。

❸「木」在字的下方，兩點不宜寫得太開。

水聲。

成深知身在情長在悵望江頭江

荷葉生時春恨生，荷葉枯時秋恨

遊子吟　孟郊

慈母手中線，遊子身上衣。
臨行密密縫，意恐遲遲歸。
誰言寸草心，報得三春暉。

全文解释

慈母用手中的針線，為遠行的兒子趕製身上的衣衫。
臨行前一針針密密地縫綴，怕的是兒子回來得晚，衣服破損。
有誰敢說，子女像小草那樣微弱的孝心，能夠報答得了像春暉普澤的慈母恩情呢？

重點字解說

❶「止」的挑畫向左方伸展，左半部寫得高些，以利右方豎畫的伸展。
❷ 全字筆畫較多，應注意縮短筆畫間的距離，以免寫得太大。

❶ 全字筆畫較多，應注意縮短筆畫間的距離，以免寫得太大。
❷「夆」的捺畫改為右頓點，以利「辶」的捺畫伸展。

❶ 三橫呈放射狀排列，橫折鉤略斜，表現活潑的姿態。
❷ 結構稍斜，約呈上窄下寬之形。

得三春暉。

密縫，意恐遲遲歸。誰言寸草心，報

慈母手中線，遊子身上衣。臨行密

登鸛雀樓

王之渙

白日依山盡，
黃河入海流。
欲窮千里目，
更上一層樓。

夕陽依傍著西山慢慢地沉沒，滔滔黃河朝著東海洶湧奔流。
若想把千里的風光景物看夠，那就要登上更高的一層城樓。

① 字形左短右長，「木」的捺畫改成點，以避讓出空間給右方部件。
② 「婁」的豎畫與「女」的橫畫為主筆，分別向上與向右伸展。

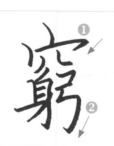

① 「穴」稍向右上斜，「弓」宜寫得較「身」長一些，以平衡上方的斜勢。
② 橫鉤向左下方鉤出。

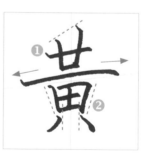

① 上方橫畫不宜寫得太長，中間橫畫為主筆，向左右伸展。
② 「田」字要寫得上寬下窄，兩點從「田」的兩側下緣起筆。

白日依山盡，黃河入海流。欲窮千里目，更上一層樓。

江雪

柳宗元

千山鳥飛絕，
萬徑人蹤滅。
孤舟蓑笠翁，
獨釣寒江雪。

全文解釋

附近群山看不見一隻飛鳥，數不清的山中小路也沒有任何人的行蹤。

在這樣的環境中，只有一位披著蓑衣、戴著斗笠的老漁翁，獨自划著一艘小船，在白雪紛飛的寒江裡垂釣。

重點字解說

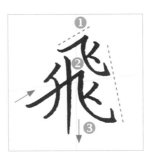

❶ 字形上窄下寬，「宀」寫得窄一些，以凸顯主筆撇與捺的伸展。
❷ 三橫稍有斜勢，但不可寫得太長。

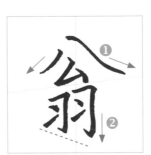

❶ 撇與捺為主筆，向左右伸展。
❷「羽」寫得瘦長，左小右大，點與挑互相呼應。

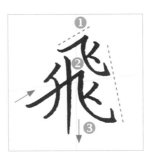

❶「乁」的橫向右上方斜，上小下大。
❷ 兩「乁」間保持適當距離，以免影響撇畫空間。
❸ 豎畫為主筆，因此撇不宜寫得太長。

58

千山鳥飛絕，萬徑人蹤滅。孤舟簑笠翁，獨釣寒江雪。

題都城南莊

崔護

去年今日此門中，
人面桃花相映紅。
人面不知何處去，
桃花依舊笑春風。

全文解释

去年冬天，就在這扇門裡，姑娘的臉龐，相映鮮豔桃花。
今日再來此地，姑娘不知去向何處，只有桃花依舊，含笑怒
放在春風之中。

重點字解說

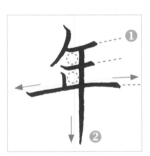

❶ 三橫畫的角度不同，應保持均間。
❷ 懸針豎不可寫歪，並向下伸展。

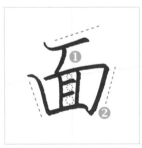

❶ 横畫與橫折要保持適當的距離，因此撇畫不宜寫得太平。
❷「囬」應寫成上寬下窄，內部保持均間。

❶「几」的橫要向右上方斜。
❷ 斜鉤的前半段應稍微垂直，再慢慢向右下彎曲。
❸ 內部不可寫得太大，以免影響主筆斜鉤的伸展。

60

春風。

紅。人面不知何處去，桃花依舊笑

去年今日此門中，人面桃花相映

書寫作品的注意事項

要使作品看起來更優美，落款是很重要的。有幾點應留意：

❶ 大小

落款字的大小約正文的一半或三分之二，不宜過大，以免喧賓奪主。

❷ 位置

落款位置的上方與下方都要留出空白，上方空間稱為「天」，下方則稱為「地」，「天」的空間一般略小於「地」。

❸ 字體

正文為楷書的時候，落款可用楷書或行書落款，不宜使用其他書體。

❹ 內容

落款的內容應依書寫空間決定，一般會記錄作者姓名、書寫年月，空間夠大則會加上所書文章篇目，甚至書寫地點。

❺ 時間

落款的年月習慣以天干地支紀年方式來書寫，也就是依照農民曆上的年月來表示。每個季節有三個月，農曆一至三月是春季，四至六月為夏季，以此類推，分別可用「孟」、「仲」、「季」三字加上所屬季節來表示月份。例如，農曆五月期間，屬於夏季第二個月，那麼落款可寫「仲夏」，而農曆六月則為「季夏」。這是比較簡單易懂的記錄方式。倘若不清楚確實的時間，亦可寫春日、夏月等。若比較講究些，每月還有專門的名稱，可另外查找。

❻ 蓋章

落款最後會蓋上姓名章，但印章不宜大於落款字，蓋章的位置在最後一個字的下方約半個字至一個字的距離。有時為了使整體畫面更顯和諧，也會視需要在正文的第一行右上方蓋引首章。

Part 4

宋詞美字

■ 全文解釋
■ 重點字解說
■ 臨摹練習

虞美人　李煜

春花秋月何時了，
往事知多少？
小樓昨夜又東風，
故國不堪回首月明中。
雕欄玉砌應猶在，
只是朱顏改。
問君能有幾多愁，
恰似一江春水向東流。

全文解釋

春天繁花盛開，秋天皎潔明月，美好情景何時才能結束，有多少的舊事還記憶猶新？

昨天夜裡，東風又一次吹上我居住的小樓。明朗的月色中想起故國，心中的痛苦難以忍受。故國華麗的宮殿應該都還存在吧？只是宮女的容顏已經改變。

如果有人問起我，你心中到底有多少哀愁？那就和春天的江水一樣，源源不停向東流，沒有止盡。

重點字解說

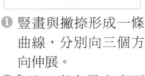

❶ 豎畫與撇捺形成一條曲線，分別向三個方向伸展。
❷「日」應寫得上寬下窄，但不宜寫得太大。

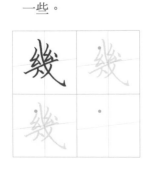

❶ 兩個「幺」寫得左低右高，橫畫斜向右上方。
❷ 斜鉤為主筆向右下方伸展，撇畫應寫得高一些。

春花秋月何時了，往事知多少。小

樓昨夜又東風，故國不堪回首月

明中。雕欄玉砌應猶在，只是朱顏

水向東流。

改問君能有幾多愁，恰似一江春

風住塵香花已盡，日晚倦梳頭。物是人非事事休，欲語淚先流。聞說雙溪春尚好，也擬泛輕舟。只恐雙溪舴艋舟，載不動許多愁。

全文解釋

花兒被風吹落地，讓塵土也沾染了香氣。太陽早已升起，我卻懶得梳妝。景物依舊，人事已變，一切事情都提不起興致。想要傾訴自己的感慨，還未開口，眼淚便先流下來。

聽說雙溪春景尚好，我也想去搭小船賞美景。但只恐怕雙溪蚱蜢般的小船，載不動我許多的憂愁。

重點字解說

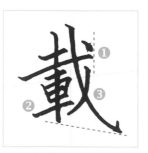

❶ 長橫的右側宜收斂，以利斜鉤伸展。
❷「車」應縮短間距，不宜寫得太長。
❸ 撇畫應寫得高一些。

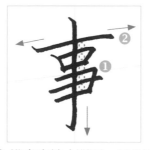

❶ 橫畫應縮小間距，以凸顯豎鉤的伸展。
❷ 上下兩長橫僅能有一筆伸長，一般多選擇上方長橫為主筆。

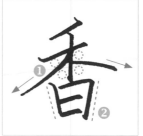

❶「禾」的撇與捺為主筆，向左右伸展，捺畫可改為長頓點。
❷「日」寫得上寬下窄，不宜太大。

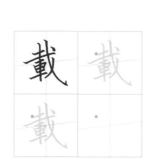

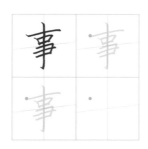

風住塵香花已盡，日晚倦梳頭。物是人非事事休，欲語淚先流。聞說雙溪春尚好，也擬泛輕舟。只恐雙

溪舴艋舟，載不動許多愁。

無言獨上西樓，月如鉤。
寂寞梧桐深院鎖清秋。
剪不斷，理還亂，是離愁。
別是一番滋味在心頭。

全文解釋

默默無言，孤孤單單，獨自一人緩緩登上空空的西樓。抬頭望天，只有一彎如鉤的冷月相伴。低頭望去，只見梧桐樹寂寞地孤立院中，幽深的庭院被籠罩在清冷淒涼的秋色之中。那剪也剪不斷，理也理不清，讓人心亂如麻的，正是亡國之苦。那悠悠愁思纏繞在心頭，卻又是另一種無可名狀的痛苦。

重點字解說

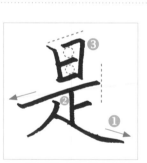

❶ 長橫與捺畫分別向左右伸展。
❷ 短豎不可寫得太長，以免中宮鬆弛。
❸ 上半部橫畫應斜向右上方，並保持均間。

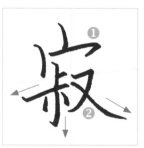

❶ 字形上窄下寬，「宀」應寫得窄些。
❷ 「叔」的橫畫向左方伸展，豎鉤向下伸展，而捺畫則向右方伸展。

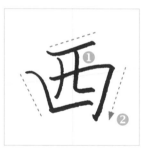

❶ 橫畫與橫折應保持適當的距離。
❷ 口形應寫得上寬下窄，內部要注意均間。

愁別是一番滋味在心頭。

深院鎖清秋。剪不斷，理還亂，是離

無言獨上西樓，月如鉤。寂寞梧桐

相見歡　李煜

林花謝了春紅，太匆匆。
無奈朝來寒雨晚來風。
胭脂淚，留人醉，幾時重。
自是人生長恨水長東。

全文解釋

樹林間的紅花已經凋謝，花開花落，實在是去得太匆忙了。

花兒怎麼能經得起那淒風寒雨的晝夜摧殘呢？

美人雙頰上和著胭脂的眼淚，讓人沉迷，捨不得分離，不知何時才能再重逢？人生本來就是令人怨恨的事情太多，就像那東逝的江水沒有盡頭。

重點字解說

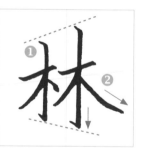

❶ 字形左短右長，左小右大。

❷ 橫畫斜上，宜適當的穿插；右半部的豎畫與捺是主筆。

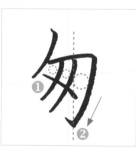

❶ 撇畫宜均間有弧度。

❷ 橫折鉤稍向內折，以免中宮鬆弛，鉤出的位置約在最後一撇起筆的下方。

❶ 橫畫斜向右上方，創造斜勢。

❷ 豎挑向下伸展，而捺畫向右伸展，一低一高，呈現活潑姿態。

重。自是人生長恨水長東。

寒雨晚來風，胭脂淚，留人醉，幾時

林花謝了春紅，太匆匆。無奈朝來

長命女

馮延巳

春日宴,綠酒一杯歌一遍。
再拜陳三願:
一願郎君千歲,
二願妾身常健,
三願如同梁上燕,
歲歲長相見。

全文解釋

在這個春天百花明媚的良辰美景中,二人設宴對飲,喝了一杯芬芳的新酒,為郎君清唱一曲後,便對說出了三個願望。第一希望你能長命百歲,第二希望自己健康無恙,第三希望和你長相廝守,像在屋梁上雙宿雙飛的燕子一樣。

重點字解說

❶ 字形上窄下寬,「廿」的橫畫不宜寫得太長。
❷「灬」為主筆,中間兩點稍小,右點最大,下緣呈一弧線。

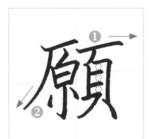

❶ 左右部件上方皆有橫畫,宜互相錯開,「原」偏上,「頁」偏下。
❷「原」的豎鉤不宜伸得太長,以免重心左傾。

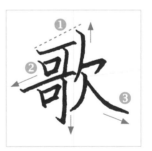

❶ 字形左低右高。
❷「哥」的豎鉤與中間橫畫為主筆。
❸「欠」的捺畫亦是主筆,接在撇畫的中段偏上的位置,向右方伸展。

74

健，三願如同梁上燕，歲歲長相見。

三願：一願郎君千歲，二願妾身常

春日宴，綠酒一杯歌一遍，再拜陳

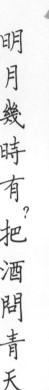

水調歌頭

蘇軾

明月幾時有？把酒問青天。

不知天上宮闕，今夕是何年。

我欲乘風歸去，又恐瓊樓玉宇，高處不勝寒。

起舞弄清影，何似在人間？

轉朱閣，低綺戶，照無眠。

不應有恨，何事長向別時圓？

人有悲歡離合，月有陰晴圓缺，此事古難全。

但願人長久，千里共嬋娟。

明月何時就有了？我舉起酒杯問蒼天。不知道在天上的仙界，現在又是什麼時候了？想要乘著風返回天上，又怕在那裡太寒冷。我和自己的影子在月下起舞，這種快樂就像是在人間。

月亮移動著照到紅色的樓閣，月光照著門前，照著無法入眠的自己。我知道不應怨恨月亮，但為何偏在人們分離時才會月圓呢？

人一生本來就有悲歡離合，如同月亮有陰晴圓缺的轉換，這種事自古以來就難以周全。只希望你能平安，即使相隔千里，也能一起享受這美好的月光。

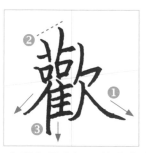

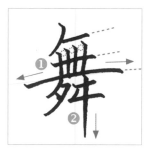

❶ 字形左長右短，捺畫向右伸展。

❷「廿」寫得左低右高。

❸「隹」的橫畫應斜向右上方，豎畫向下伸長。

❶ 上半部橫與豎保持均間，呈放射狀排列。

❷「夕」的撇畫宜短，「牛」的豎畫伸展。

❶「工」的第三筆改為挑，以便撇畫進行穿插。

❷「几」不宜寫得太大，以利書寫「心」的右點。

去，又恐瓊樓玉宇，高處不勝寒起

去，又恐瓊樓玉宇，高處不勝寒起

上宮闕，今夕是何年。我欲乘風歸

上宮闕，今夕是何年。我欲乘風歸

明月幾時有？把酒問青天。不知天

明月幾時有？把酒問青天。不知天

別時圓。人有悲歡離合，月有陰晴

綺戶，照無眠。不應有恨，何事長向

舞弄清影，何似在人間？轉朱閣，低

里共嬋娟。

圓缺,此事古難全。但願人長久,千

少年不識愁滋味，
愛上層樓，愛上層樓。
為賦新詞強說愁。
而今識盡愁滋味，
欲說還休，欲說還休。
卻道天涼好個秋。

年輕時，不知道什麼是憂愁；總喜歡登上高樓，像文人一般，為了作一首新詞，沒有愁也勉強自己進入悲愁氣氛中。

如今，年紀大了，歷經世事，把愁滋味嚐遍，照理說，現在我應當可以痛快傾訴心中的愁緒，但奇怪的是，我反而不知如何說出口了。只好淡淡的說：「啊！天涼了，真是好個涼爽的秋天！」

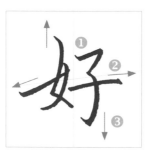

❶ 字形左高右低。
❷「子」的橫畫稍高，以凸顯彎鉤的伸展。
❸ 主筆分別向四個方向伸展。

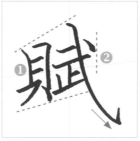

❶「貝」不宜寫得太寬。
❷「武」的「止」不宜寫得太大，且橫畫要寫得斜而短，以利斜鉤伸展。

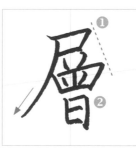

❶「尸」的橫折不宜寫得太寬。
❷「曾」的筆畫較多，宜縮短間距，「曰」寫得較「尸」寬一些。

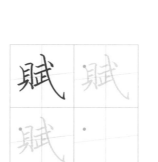

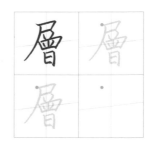

少年不識愁滋味，愛上層樓，愛上

層樓。為賦新詞強說愁。而今識盡

愁滋味，欲說還休，欲說還休。卻道

天涼好個秋。

尊前擬把歸期說。
未語春容先慘咽。
人生自是有情癡，
此恨不關風與月。

離歌且莫翻新闋。
一曲能教腸寸結。
直須看盡洛城花，
始共春風容易別。

全文解釋

在歡樂的宴會上，我拿著酒杯，準備告訴你我歸去的時程，沒想到，話才剛要說出口，美麗的你就忍不住低聲哭泣。人生本來就會有愛恨、癡迷與執著，這樣的情感與外在的春風、秋月等季節與景物變化沒有關聯。

不用再翻唱新的離別歌曲，一首離歌就可以讓人悲傷不已。在這樣的愁苦的情緒下，如何讓人離別？應該是與你一起欣賞完洛陽的花，一起經歷美好的事物後，才能輕易的離開吧。

重點字解說

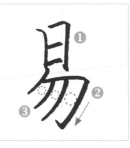

❶「日」寫得瘦長，字形上窄下寬。
❷ 橫折鉤小於 90 度，在字的正下方鉤出。
❸ 撇畫稍有弧度，並保持均間。

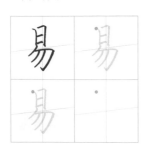

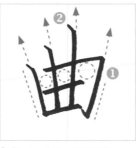

❶「口」形上寬下窄。
❷ 豎畫呈放射狀排列。

尊前擬把歸期說。未語春容先慘咽。人生自是有情癡，此恨不關風與月。離歌且莫翻新闋，一曲能教

風容易別。

腸寸結。直須看盡洛城花，始共春

十年生死兩茫茫，

不思量，自難忘。

千里孤墳，無處話淒涼。

縱使相逢應不識，

塵滿面，鬢如霜。

夜來幽夢忽還鄉，

小軒窗，正梳妝。

相顧無言，惟有淚千行。

料得年年腸斷處，

明月夜，短松岡。

重點字解說

❶「卄」寫得左低右高，「一」為主筆，宜寫得較寬。
❷「夕」向下伸展，點寫得稍高。

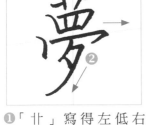

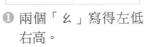

❶ 兩個「幺」寫得左低右高。
❷ 三豎畫呈放射狀排列。

全文解釋

你我陰陽兩隔已經十年了。不用特意想起你，也忘不了你。你的墳塚遠在千里之外，我無法對著你訴說思念與悲傷。即使你現在遇見我，應該也認不出我，因為生活的勞碌，使我的臉上沾滿塵土，頭髮也都霜白了。晚上突然夢見回到故鄉，看到你在小窗前梳妝。你我看著彼此，心中的思念不知道從何說起，只有眼淚不停的滴落。我想每年會讓我傷心欲絕的地方，就是在這樣月明的夜晚，與在種滿短松樹的小山崗。

應不識，塵滿面，鬢如霜。夜來幽夢

千里孤墳，無處話淒涼。縱使相逢

十年生死兩茫茫，不思量，自難忘。

月夜，短松岡。

惟有淚千行。料得年年腸斷處，明

忽還鄉，小軒窗，正梳妝。相顧無言，

生查子　歐陽修

去年元夜時，花市燈如畫。
月上柳梢頭，人約黃昏後。
今年元夜時，月與燈依舊。
不見去年人，淚濕春衫袖。

全文解释

去年正月十五元宵節，花市燈光像白天一樣雪亮。月兒升起在柳樹枝頭，他約我黃昏以後同敘衷腸。

今年正月十五元宵節，圓月與花燈和去年一樣。卻見不到去年的情人，眼淚不覺濕透衣裳。

重點字解說

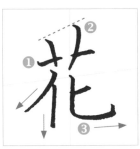

① 字形上窄下寬。
② 「艹」寫得左低右高。
③ 撇畫、豎畫與豎曲鉤分別向三個方向伸展。

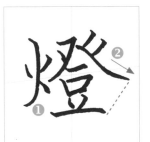

① 「火」的捺畫改成右點。
② 「登」的捺畫為主筆伸展，最後一筆橫畫不宜寫得太長。

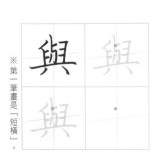

① 「臼」的兩短豎向內斜，不宜寫得太寬。
② 橫畫向左右伸展。
③ 兩點的起筆位置對齊兩短豎正下方。

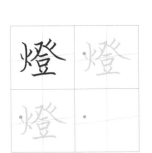

※第一筆畫是「短橫」。

90

依舊。不見去年人，淚濕春衫袖。

頭，人約黃昏後。今年元夜時，月與燈

去年元夜時，花市燈如晝。月上柳梢

一剪梅

李清照

紅藕香殘玉簟秋。

輕解羅裳，獨上蘭舟。

雲中誰寄錦書來，

雁字回時，月滿西樓。

花自飄零水自流。

一種相思，兩處閒愁。

此情無計可消除。

才下眉頭，卻上心頭。

全文解釋

荷花凋殘，只剩下微微的香氣，光滑如玉的竹席，透出涼涼的秋意。輕輕的更換衣服，一人搭上小船。看著天空遙想誰會寄書信來？等到書信送達的時候，明月已經高高掛在西樓。

花，自顧地飄零；水，自顧地漂流。一種離別的相思，牽動起兩處的閒愁。無法排除這樣的相思之情，這離愁，剛從微蹙的眉間消失，又隱隱纏繞上了心頭。

重點字解說

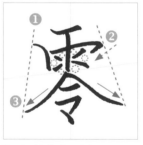

❶ 字形上窄下寬。
❷「雨」的橫折鉤改成橫鉤，鉤出要短小。
❸ 撇與捺向左右伸展，撇低捺高。

❶ 字形上寬下窄，橫鉤為主筆，向右方伸展。
❷「衣」的橫畫與撇畫應縮短，且捺畫改成右點。
※ 字形亦可寫成上窄下寬。

月滿西樓。花自飄零水自流。一種

蘭舟。雲中誰寄錦書來，雁字回時，

紅藕香殘玉簟秋。輕解羅裳，獨上

才下眉頭，卻上心頭。

相思，兩處閒愁。此情無計可消除，

昨夜雨疏風驟，
濃睡不消殘酒。
試問捲簾人，
卻道海棠依舊。
知否，知否？
應是綠肥紅瘦。

昨天夜裡雨點雖然稀疏，但是風卻吹不停，我酣睡一夜，然而醒來之後，依然覺得還有一點酒意沒有消盡。

不知道花園的花朵是否毀損，於是就問正在捲簾的侍女，她回答說：「海棠花還是原來的樣子。」

我說：你知道嗎？你知道嗎？應是綠葉更加繁茂，紅花卻是凋零了。

❶「广」的橫畫向右上方斜，但不宜寫得太長。
❷「隹」的間距不可太大。
❸「心」向右伸展。

❶「氵」呈弧形排列，第二點偏左，第三筆挑向字的中心，不宜挑得太平。
❷「酉」寫得稍低，內部宜保持均間。

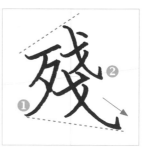

❶「歹」的撇畫不宜寫得太長。
❷ 兩個「戈」上小下大，下方斜鉤為主筆伸展，撇畫應寫得高一些。

昨夜雨疏風驟，濃睡不消殘酒。試問捲簾人，卻道海棠依舊。知否，知否？應是綠肥紅瘦。

Part 5

老莊美字

- ■ 全文解釋
- ■ 重點字解說
- ■ 臨摹練習

老子・第十二章

五色令人目盲，
五音令人耳聾，
五味令人口爽。

全文解釋

古代不同的色彩各代表著不同的地位與象徵意義，古人看到色彩時會比今人聯想更多，但可以簡單地說五彩繽紛的顏色，的確會使人疲勞而眼花撩亂；古代不同的音樂也有著差異的階級象徵意義，本句簡單的說各種聲音不斷變幻使人耳朵發聾；同上，古代不同的菜色與味道也一樣，是說各式豐富的食物吃多了反而會使人倒胃口。這裡的「爽」在古義中是有「敗壞」的意思。

生活中存在許多眼花撩亂的刺激性影像、聲音、味道，人生就在不斷追求新的刺激與浪費中，漸漸失去了原初的感動，老子說，「太多」慾望衍生更多慾望，終將使人在不滿足中發狂麻木。

重點字解說

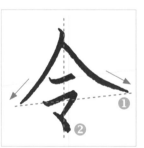

❶「人」在字的上半部應寫得撇低捺高。
❷ 最後一點對齊撇與捺的相接點。

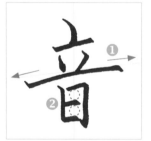

❶ 兩橫的長短應明顯區別，上橫短下橫長。
❷「日」與第一點對齊，不宜寫得太寬。

❶ 橫畫宜短，四個「乂」不宜寫得太大。
❷ 豎撇穿過「乂」後再向左撇出。

味令人口爽。

五色令人目盲，五音令人耳聾，五

莊子‧人間世

子之愛親，命也，
不可解於心。

全文解釋

子女愛父母，這是天生使然，無法解釋的。這句話的原本語境是在說明天下有兩件事是躲不過、解不開的，一個就是上文的親情關係，另一個是君臣關係，不論你去到哪裡只要有國家、有工作，永遠都有人在上頭，逃都逃不掉，只要你出生，你的父母永遠是你父母，兩種關係都是無法逃避的事實。而父母、上司過去的樣子，我們無能為力去更動，但命運在前，人力在後，要思考的不是破壞、撕裂抑或是否認，而是向前去面對生命所給予的一切限制，試圖圓滿或創造新的可能。

莊子說，如果一直只記得限制，那我們永遠無法超越。

重點字解說

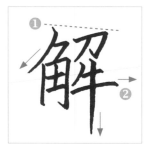

① 字形左高右低。
② 「牛」的橫畫與豎畫為主筆伸展。

① 「人」在字的上半部應寫得撇低捺高。
② 「叩」的「口」寫得稍高，以便伸展豎畫。

① 字形上窄下寬。
② 「冖」宜收斂，以利捺畫伸展。

子之愛親，命也，不可解於心。

子之愛親，命也，不可解於心。

子之愛親，命也，不可解於心。

莊子・刻意

形勞而不休則弊，
精用而不已則勞，
勞則竭。

全文解釋

不斷的讓自己的形體追逐許多目標而辛勞不休息就會疲困，精力無止境的使用而不懂得歇息就會困苦匱乏，以至於精疲力竭。這裡的「弊」不作弊病解釋，作「敗壞」跟「疲困」的意涵，「不已」是不停止的意思。這句話特別適用於今日，彷彿千年前的莊子就已經知道人不停追逐金錢、慾望、名利等的傾向，只會因為時代、社會、物質的進步而不斷增加，更多新事物只會牽引出更多新慾望，其實這句就是古代版的「你不累嗎？」外在的形貌跟內在的精力不停耗損，最終是得到還是失去幸福呢？

莊子說，人生苦短，想想你真的需要的是什麼。

重點字解說

① 字形左短右長。
② 挑畫與橫折鉤要伸展。
③ 「日」要寫得瘦長、均間。

① 「一」為主筆，向左右伸展，兩個火應寫得緊密，左低右高。
② 「力」的長度與「火」的長度相當，橫折鉤應小於90度。

① 第二筆橫畫向左伸展。
② 「彡」的三撇起筆位置約呈一垂直線；三撇保持均間，最後一撇較長。

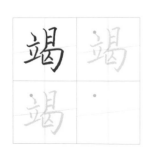

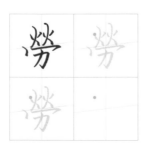

勞，勞則竭。

形勞而不休則弊，精用而不已則

老子‧第二章

天下皆知美之為美，斯惡已。皆知善之為善，斯不善已。

如果全天下的人們都設定出且知道何謂「美」的標準，那另一端「惡」也就隨之出現了；相同的，如果全天下的人們都設定出且知道何謂「善」的標準，那另一端「不善」也隨之產生了。「斯」在這裡有「則」的意思，是作為如果A怎樣則B怎樣的因果關係連接詞。美麗的事物是人人希望擁有的；醜惡討厭的事物是大家唾棄且排斥的，但其實美麗和醜陋是一對雙生子，如果沒有放在一起，美又何來美，醜又何來醜呢？

善跟不善也是一樣的道理，所有針鋒相對的是非、高下等價值都是如此，老子說，標準是人定的，放下歧視去包容，人人才可用最適切的樣貌成長。

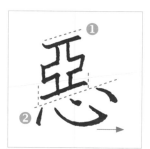

❶「亞」的橫畫斜上，均間對稱。
❷「心」寫得較寬，左點對齊「亞」的橫畫起筆位置。

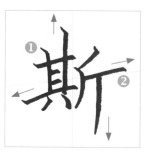

❶ 字形左高右低。
❷「斤」的橫與豎為主筆伸展。

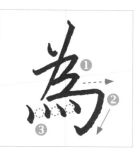

❶ 兩筆橫折皆不宜寫得太寬。
❷ 橫折鉤為主筆，應寫得寬一些。
❸ 四點靠近上方，以凸顯橫折鉤的伸展。

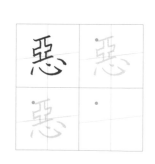

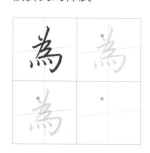

天下皆知美之為美，斯惡已。皆知善之為善，斯不善已。

禍莫大於不知足；

咎莫大於欲得。

全文解釋

為人帶來最大災禍的來源，莫過於不知滿足的心態；為人帶來最大過失的來源，莫過於貪求欲得一切事物。「莫大於」是「莫過於」的意思，都是指「導致某一結果最主要的原因是什麼」的連結用法，「咎」在此可作為「過失」、「罪過」之相關解釋。在另一個出土的版本中，在這兩句之前還有一句「罪莫大於可欲」，意思是罪過莫大於縱行私慾，三句其實可當一句看，在古文中叫做互文足義，即是互相補充對方的說法，不論是禍、咎、罪都來自於人心中的貪求。

放在現代，這樣的說法仍不過時，進步並沒有止息人的貪慾，老子深刻的說了，人不變惡習的就是「貪」，而貪永遠都指向滅亡。

重點字解說

❶「彳」的兩撇起筆位置要上下對齊，約呈一垂直線。

❷撇與橫分別向左右伸展。

❸豎鉤向下伸展，右點要靠近橫畫。

❶字形左短右長。

❷「方」的橫畫宜斜上，橫折鉤的折角對齊上方橫畫收筆處。

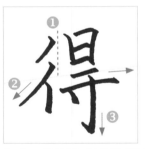

❶「艹」寫得左低右高。

❷「大」的長橫為主筆伸展，兩點不可寫得太開。

禍莫大於不知足，咎莫大於欲得。

禍莫大於不知足，咎莫大於欲得。

禍莫大於不知足，咎莫大於欲得。

莊子・齊物論

夫隨其成心而師之，誰獨且無師乎？

如果每個人都隨著偏頗的成心成見去做為自己取法判斷的標準，那麼誰沒有自己的標準呢？這句話的意思是人人都用自己視角對事情做出自己認同的判斷，設下一套自我標準，人人都有自己的見解，那麼世間的標準就會因人而異，根本沒有「標準」可言。「夫」是古代的發語詞之一，沒有意義；「師」在這裡做為「取法效仿」的意思；「且」是語中助詞也沒有意義。

莊子認為人最大的毛病之一，就是你我都會有一種因為長期接受許多社會價值、親友及自身經歷所形塑出來的固定思維：「成見之心」，並不自覺的被其左右，莊子說，如果每個人都只聽從自己成見，那天下大亂，指日可待。

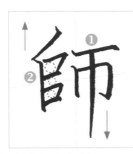

❶「言」的長橫向左伸展。
❷「隹」的撇畫與豎畫上下伸展，而最後一橫則向右伸展。

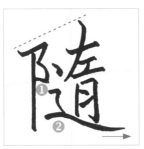

❶ 字形左高右低。
❷ 左半部件的筆畫間距宜縮短，以凸顯豎畫的伸展。

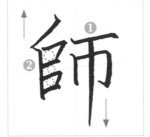

❶「阝」的彎鉤不宜寫得太大。
❷「辶」夾在「隋」的中間，應注意保持均間。

夫隨其成心而師之，誰獨且無師

乎？

莊子・齊物論

道隱於小成，
言隱於榮華。

真實的大道往往被小的成就隱蔽了，真誠的言語往往被浮華之辭隱蔽了。「道」在中國古代不論各家，幾乎都是人生最主要追求的目標，人必須藉由修養性情、端正行為或是自家各種修行方式去契近大道。簡單的說「道」就是天地之間運行的自然規律，因為自然是最美、最和諧的，人調整自己去符合自然，才能達到平衡和快樂。「小成」是說大家都用自己的角度去理解「大道」其中一面，但以為所知的就是全部真理，並以此去攻訐別人的見解，反而使道隱沒在爭吵之中。「榮華」是浮華言辭的省略用法，意指巧飾機詐讓誠懇動人的語言消失了。

莊子感嘆的說，自以為是與奸巧比無知更恐怖。

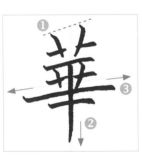

❶「艹」寫得左低右高。
❷ 縮短橫畫的間距，以凸顯豎畫的伸展。
❸ 橫畫僅伸展一筆，其餘則應收斂。

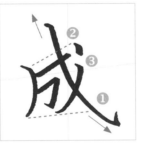

❶ 斜鉤為主筆，上下伸展。
❷ 橫折鉤不宜寫太大，橫畫應寫得斜而短。
❸ 斜鉤上的撇畫應寫得較高。

❶「阝」的彎鉤不宜大。
❷ 右半部件筆畫較多，應縮短間距，以免寫得太大。
❸「心」寫得較寬，上方的橫畫應收斂。

道隱於小成，言隱於榮華。

莊子・齊物論

自彼則不見，
自知則知之。

從那裡看就看不到這裡，自以為自己知道就說知道了。

「彼」跟「此」相對，就是「那」跟「這」的意思，在第一句的「自彼則不見」最後省略了「此」，完整來說應該是「自彼則不見此」，即是說你如果面向東，你就看不到西邊的景色，反之亦然。第二句說的是一件事物／一種知識，用自己僅有的知識去看，不但沒有真的理解，更糟的是自認為已經知道了全部的真相。

在資訊爆炸的今天，不斷充斥著各種言論，出現一套套理所當然的標準，那沒依照標準的人是否就該被排斥而說他有道德瑕疵或不正常呢？會不會這樣的設定與相互的攻擊才是混亂的來源？莊子說，丟下對錯這把刀，饒過自己也放過別人。

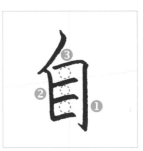

❶ 字形瘦長。
❷ 橫畫均間，裡面兩橫畫連左不連右。
❸ 撇畫與橫畫的夾角約 45 度。

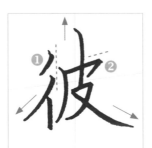

❶「彳」寫得稍低，兩撇畫起筆位置要對齊，角度大致平行。
❷「皮」的豎畫向上伸展，橫鉤不宜太長，以免影響捺畫伸展。

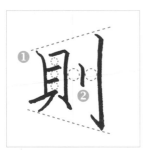

❶ 字形左短右長。
❷ 橫畫與豎畫皆保持均間。

自彼則不見，自知則知之。

自彼則不見，自知則知之。

自彼則不見，自知則知之。

夫哀莫大於心死，
而人死亦次之。

全文解釋

人最悲哀的莫過於心死，而真的死亡還不及之。本句意味著人生最悲苦的是失去心中深信的價值，使人從此活在哀傷和沮喪中，最後麻木過日。文句的典故來自一則莊子的寓言：一天，顏淵沮喪地對孔子説：「老師你走路、説話、論道的方式，我都努力的揣摩學習，為什麼老師不説話也有人信，沒地位大家卻願聚在老師這裡，我卻做不到呢？」孔子説：「最悲哀的莫過於心死，身死還次之。宇宙萬物時刻轉變，我也參與著其中，分分秒秒都在改換自己，你學的永遠是我上一秒的樣子。重要的不是行為表象，而是體會到宇宙規律所產生領悟才是根本啊！」

莊子贊同的説，用心去領悟勝過用眼去學習。

❶ 橫畫應斜而短。
❷ 橫撇與豎曲鉤要伸展。

❶ 字形約呈三角形。
❷ 臥鉤要向左上方鉤出。
❸ 三點連成一斜線。

❶「亠」寫得略斜。
❷ 撇、捺與豎挑分別向三個方向伸展。

夫哀莫大於心死，而人死亦次之。

夫哀莫大於心死，而人死亦次之。

夫哀莫大於心死，而人死亦次之。

莊子·外物

覆墜而不反，
火馳而不顧。

一直重複的墜落在同一個地點而不知道回返，追逐目標像火馳電掣一樣快速而不知回頭。在原文的脈絡中，「覆墜」的地點是指「世俗」，追逐的目標是指「名聲」，而「火馳」的意思是行動像大火蔓延般的迅速。本句是說很多自以為道德或忠心的人，讓自己陷溺在追逐名望的危險遊戲之中。

古代政局不穩之時，在上的多是昏君、暴君，忠臣義士幾乎都落得悲慘下場，就像誠懇上諫、憂慮國家的王子比干，卻被昏庸無道的紂王下令剖心而死。不解的是，為何已有前車之鑒，許多人仍在動亂的時刻搶著去死呢？如果是有能力者死去，世局不就更加糟糕嗎？莊子說，自殺解決不了問題，活著才能改變。

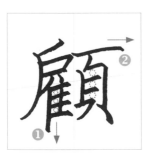

❶「雇」的豎畫向下伸展。
❷ 整個字的橫畫應保持均間。

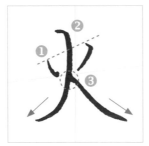

❶ 相向點靠近字的中心，左低右高。
❷ 豎撇上半部要直，通過左點再向左撇出。
❸ 捺畫與撇畫約相接在兩點相向的位置。

❶ 第一筆短橫斜向右上方。
❷ 橫撇稍微收斂，以利捺畫伸展。

覆墜而不反，火馳而不顧。

老子・第五十二章

見小曰明，
守柔曰強。

全文解釋

能見到事情將要發生之前的微小跡象，進而可以預知未來，這叫做「明」；能夠不被情緒左右，面對各種困難可以讓自己的心靈與行為能屈能伸，進而避開許多禍亂，這樣才是真正的強大。「柔」是柔軟伸縮的意思，可引申為能屈能伸。本句是說明察秋毫的人才是真正透徹明白未來的預知者，能讓自己不論在任何情形下都能保持冷靜的思考，並且按照情勢走向能屈能伸的人才最有力量。

災禍往往起於微小之處，一個不小心就會導致局勢大變，在漫長的歷史中，這樣的教訓屢見不鮮，老子說，我兩千年前就知道了，你有沒有在聽？

重點字解說

守

❶ 字形上寬下窄，橫鉤向右伸展。

❷ 豎鉤向下伸展，右點要靠近橫畫。

※ 若以橫畫為主筆，則寫成上窄下寬。

守

柔

❶ 字形上窄下寬。

❷「木」的長橫為主筆伸展，兩點不可寫得太開。

柔

強

❶ 字形左短右長。

❷「虫」的口形上寬下窄，挑畫略長。

強

見小曰明，守柔曰強。

見小曰明，守柔曰強。

見小曰明，守柔曰強。

老子·第五十六章

知者不言，
言者不知。

真正聰明的智者，不說太多話；愛說道理的人，往往都不具有智慧。另一層涵義是指，智者重視的不是說出的話，而是自己表現的行為、價值以及言行帶來的後果，或可用一段歷史來說明不言的重要性。

秦時，拍馬屁的官員周青在朝堂上對秦始皇說：「陛下廢古代封建創立郡縣制度，讓天下安定，上古的帝王們都比不上您啊。」一旁的儒臣淳于越不屑的說：「陛下，不效法古人盛世的制度，是無法長久啊。」向來討厭儒臣的李斯接著就說了：「每朝每代制度不一，何必仿古，儒生們念了點書就自以為是，臣建議把他們念的古書都燒了。」皇帝馬上答應，才發生焚書事件。老子搖頭的說，不說話沒人當你啞巴。

重點字解說

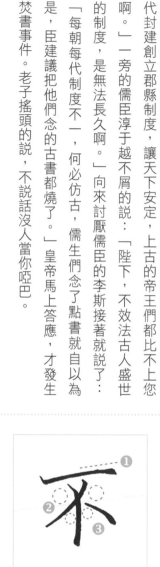

❶ 橫畫斜向右上方。
❷ 撇畫與豎畫宜相連，或稍微交叉。
❸ 四筆畫切割出適當的均間。

❶ 長橫向左右伸展。
❷「日」居中。

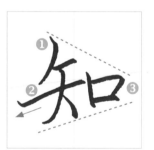

❶ 字形左長右短。
❷ 橫畫向左伸展
❸「口」要寫得稍低。

知者不言，言者不知。

知者不言，言者不知。

知者不言，言者不知。

老子・第八十一章

信言不美，
美言不信。

真實誠懇的言語往往都不華美，華美浮誇的言語往往都不真實。「信」是真實、真誠的意思，「美」是巧飾華美之意涵。美麗的相對就是樸素，所以「信言不美」亦可解釋為「真實的言語都是用樸實的方式呈現」。忠言多半逆耳，獻媚的美言多得青睞，古今皆然，人心佈滿許多坑坑疤疤不願想起也不要人提醒的痛處，直言戳破，一點用都沒有，甚至會讓彼此拳頭相向。

老子的信言不是直言的意思，直言多半帶有對抗的意圖，信言強調的是去掉華美或強烈的言詞，回到樸實誠懇的態度，才能讓人信服。老子說，說話不需浮誇的言詞，只有誠懇方能動人。

重點字解說

❶ 最後一橫為主筆，向左右伸展。
❷ 下方捺畫改為右點，不宜點得太開。

❶ 長橫向左右伸展。
❷ 口形宜上寬下窄。

❶「亻」的豎畫接在撇畫中間偏上的位置。
❷「言」的長橫向右伸展。

信言不美，美言不信。

信言不美，美言不信。

信言不美，美言不信。

莊子・逍遙遊

名者，
實之賓也。

名聲是外在的裝飾，真實的行為與價值才是最重要的，就像「名」只是「客人」，實才是「主人」，重點在於主人的行為，至於來什麼樣的客人，卻不是關注的焦點。本句來自此則寓言：堯帝要找人禪讓（古稱不傳帝位給血親的行為為「禪讓」），遇到清高隱士許由就說：「我的能力如火把一樣，面對像先生日月般的德行，我怎能不慚愧，先生請來治理天下吧，我太沒用了。」許由聽完說道：「你不是把天下已經治理好了嗎？如果我去替代你，不就是為了名望嗎？名者，實之賓也，你走吧，天下於我無用。」莊子也說，與其追逐名利，我寧願開心的在泥裡滾，也不要假惺惺的當官。

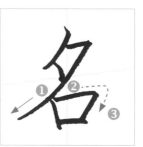

① 「夕」的橫撇為主筆，向左下方伸展。
② 「口」的豎畫約在撇的中段偏下的位置起筆。
③ 「口」要寫得上寬下窄。

① 長橫為主筆，「宀」要寫得窄一些。
② 「貝」的兩點不宜寫得太開。

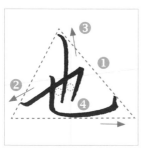

① 字形約呈三角形。
② 橫鉤宜斜，偏左伸展。
③ 豎畫向上伸展。
④ 豎曲鉤的「豎」不宜太長，向右伸展。

名者，實之賓也。

名者，實之賓也。

名者，實之賓也。

莊子‧人間世

人皆知有用之用，
而莫知無用之用也。

全文解釋

世人都知道有用的用處，而不知無用的用處。無用之用，讓莊子寓言來告訴你：有個厲害的木匠帶弟子上山去看可用的木材，途經一棵巨樹，枝葉蔓延可遮蔽千隻牛羊；樹幹要百人牽手才可圍起，弟子看傻了眼，但木匠卻撇一眼就走了。弟子不解問了：「這麼美的木材，師傅為何不理？」木匠說：「此樹做什麼都很快就腐壞了，就是因它沒用，才能長這麼大！」當晚，樹神來到木匠的夢中，生氣的說了：「我哪沒用呢？沒看到果樹因有果可吃，而被人拉來扯去；多少有用之樹，被砍了做器具。我做了多少努力才達到無用，讓自己不被注意，也是種能耐。有用如會帶來不幸，莊子說，讓自己不被注意，也是種能耐。

重點字解說

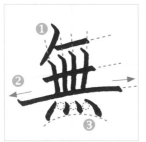

❶ 四短豎呈放射狀均間排列。
❷ 第三橫為主筆，向左右伸展。
❸ 四點呈弧線均間排列，不可寫得太寬。

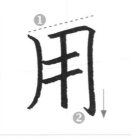

❶ 橫畫宜斜。
❷ 橫折鉤為主筆伸展，豎畫居中，寫成垂露豎。

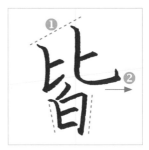

❶ 字形上寬下窄。
❷ 豎曲鉤向右伸展，「白」不可寫得太寬。

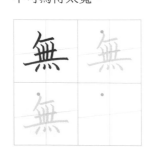

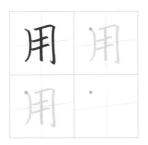

人皆知有用之用，而莫知無用之用也。

莊子・秋水

井蛙不可以語於海者、
夏蟲不可以語於冰者。

不可跟住在井裡的青蛙說大海的事、不可跟夏天的蟲談冰天雪地的事。這兩句之後還跟著為什麼「不能跟他們說」的原因：不能跟井底之蛙說大海的原因是因井蛙住在被侷限的地域中，跟牠說海的情況只會讓牠根本無想像而不相信，這裡的「虛」通「住所」，「拘於虛」就是被拘束在住所中。不能跟夏天的蟲談冰雪是因「篤於時」，指的是夏蟲存活的時間大都短暫，多半無法延續至下一季節，與牠說冬天的冰雪亦是讓牠無從想像。「篤」通「困」的意涵，「篤於時」就是被困在自己僅有的時間中。

莊子對想說道理的人言，如果目前他根本聽不懂，也請你暫時不要說。

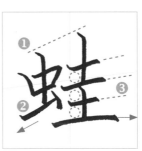

❶「言」的長橫向左伸展。
❷「吾」寫得稍低，長橫向右伸展，三橫呈放射狀排列。

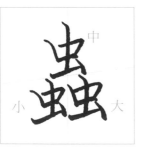

❶ 三疊字各部件的大小如圖示，其差異並不大。
❷「虫」的口形要寫得上寬下窄。

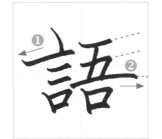

❶ 字形左短右長。
❷「虫」的挑筆向左下伸展。
❸「圭」的四橫呈放射狀均間排列。

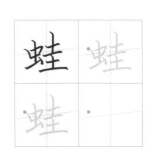

以語於冰者。

井蛙不可以語於海者、夏蟲不可

莊子・山木

君子之交淡若水，
小人之交甘若醴。

君子間的交情跟水一樣淡薄，小人間的交情跟醴酒一樣甜美。「醴」指的是古代用穀物釀的甜酒。在本句之後，原文還加上了「君子淡以親，小人甘以絕」來解釋為什麼君子的交情跟水一樣，小人的交情跟醴酒一樣。「君子淡以親」是說君子之間交情如水淡薄，乃因彼此來往為的是志同道合，並非有什麼利益可交換，所以無需特別的禮數或頻繁的交際來證明彼此關係；小人的交情甜甜蜜蜜，看中的是彼此的經濟價值，當身上有利可圖時，他們便像螞蟻看見糖般極盡巴結，等到沒有利用價值，多半再也不相往來。

莊子感傷的說，知己難得，識人要清。

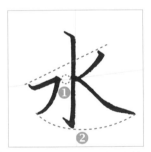

❶ 橫撇與豎鉤不可相連接。
❷ 下方呈一弧線，撇與捺不可寫得太低。

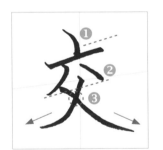

❶「亠」寫得略斜，且稍偏左。
❷「父」的兩點左低右高。
❸ 捺畫交叉在撇畫中段偏上的位置。

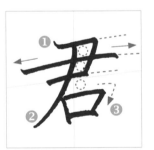

❶「尹」的三橫呈放射狀排列，長橫向左右伸展。
❷ 撇畫向左下方伸展。
❸「口」略偏上，與「尹」的橫畫保持均間。

君子之交淡若水，小人之交甘若

醴。

驚萬離芳情海叢緣紛斷處燭螢

驚萬離芳情海叢緣紛斷處燭螢

光霜舉故空江彩聲過雀舊謝城

光霜舉故空江彩聲過雀舊謝城

幾香事戴西寂是林勿長歌願燕

母縫歸黃窮樓飛翁寒年面風東

韋春覺聞氣照女國發最葉恨望

竭爲斯惡莫於得隨師誰隱成華

裳零殘酒應令音爽愛命解形勞

恐舞歡層賦好曲易幽夢花燈與

蟲君交水

蟲君交水

者不信言美名實也皆用無蛙語

者不信言美名實也皆用無蛙語

自彼則哀心死反火顧守柔強知

自彼則哀心死反火顧守柔強知

國家圖書館出版品預行編目資料

寫出文字的韻味：詩詞老莊 / 李彧作. -- 臺北市：三
采文化, 2016.07
面；　公分. -- (生活手帖)

ISBN 978-986-342-592-2(平裝)
1. 習字範本
943.9　　　　　　　　105002732

suncolor
三采文化集團

生活手帖 08

寫出文字的韻味：詩詞老莊

作者｜李彧
副總編輯｜郭玫禎　　主編｜黃迺淳　　企畫選題｜鄭雅芳
文字編輯｜陳紫綾　楊宇謙 (唐詩、宋詞)　莊敦榮 (老莊)
美術主編｜藍秀婷　　封面設計｜徐珮綺　　美術編輯｜優士穎企業有限公司

發行人｜ 張輝明　　總編輯｜ 曾雅青　　發行所｜ 三采文化股份有限公司
地址｜ 台北市內湖區瑞光路 513 巷 33 號 8 樓
傳訊｜ TEL:8797-1234　FAX:8797-1688　　網址｜ www.suncolor.com.tw
郵政劃撥｜ 帳號：14319060　戶名：三采文化股份有限公司
初版發行｜ 2016 年 7 月 8 日　　定價｜ NT$340
　　11 刷｜ 2024 年 3 月 10 日